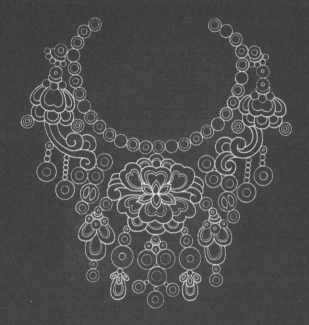

敦煌绘

菩提心

唯美线描习本

佩饰

高阳 著

中国水利水电出版社

序

千年以前。

这里曾是远离红尘喧嚣之地；这里曾幻化出佛国的净土乐园；这里曾来往过熙熙攘攘的驼队商旅；这里也曾被争战厮杀的铁蹄踏践。

这里就是敦煌。历经了丝绸之路的繁华，也遭受过被劫掠的苦难。但敦煌的艺术，千秋不朽；敦煌的美，永远灿烂。

世事如白云苍狗般变幻，历史造就了沧海桑田。昏暗的石窟里投射一缕光线，照亮了一千年的精美璀璨。曾有多少默默无闻的先人，发虔心，施巧手，用笔墨丹青，绘佛像，绘经变，更绘出一幅幅精美绝伦、如锦似绣的图案，向慈悲的佛祖，诉说人间的喜乐悲苦，抒发对来世幸福的企盼。心灵在佛像垂蔼的眼帘下静谧；菩提在得心应手的艺术创作中证见。

千年以后。

我们每个人仍不免在漫漫红尘中奔走跋涉，不免有难觅一片心灵净土的慨叹。不知自己的心灵在哪里寄放，不知自己的情感在何处安然。

那就翻开这本精美的小书，纸页上画迹淡淡，那是千年前的绝响余韵不断；那是千年前的辉煌又隐隐浮现；那是千年前的艺术魅力和无上智慧在向您召唤。

请拿起一支画笔，画下第一笔线条，您的手就拂去了岁月的风烟。凝神静心，心会伴随着笔下的图案，伴随着线条的流转，渐渐澄明，渐渐舒展。您是在描绘画面，更是在续写一部绝美的诗篇。

注：该系列书中供读者线描练习的画作，为敦煌莫高窟壁画中精选出的历朝历代各类装饰图案精品，包括头饰、佩饰、手姿、乐舞、尊像、飞天、动物、植物、团花9个类别，由专业画师依据原壁画图案整理并准确绘制。读者可使用各种画笔，通过亲手尝试描摹这些图案，去感受敦煌艺术的魅力，了解中国传统文化艺术。通过描摹这本书，也可以让你在繁忙、紧张、快节奏的现代社会生活中，追寻到一缕闲适优雅的古意，获得一种身心的放松，领悟一种生活的智慧。

前 言

宝珠璎珞带风垂

——敦煌壁画中

的人物佩饰

在敦煌壁画和彩塑所表现的众多佛教人物形象中，菩萨的造型最为端严秀丽，服饰和佩饰也非常华美精致。菩萨身上披挂的佩饰称为璎珞。早在佛教兴起之前，在南亚次大陆一带，各个国家中的贵族阶层，已经流行身佩璎珞作为装饰，用以显示尊贵的身份和地位。在玄奘法师的《大唐西域记》中，记载了他行至南亚地区，所见当地的王公贵族，无论男女，均"首冠花鬘，身佩璎珞"，"国王、大臣，服玩良异：花鬘宝冠，以为首饰；环钏璎珞，而作身佩。"

佛教的教义是清净出尘，远离世间的荣华富贵。因此，佛陀之身不佩戴饰物，没有任何珠宝之类的华丽装饰。而菩萨则以各种各样的珠玉宝物串缀成的璎珞，严饰其身。用来表现佛法的"无量光明，百千妙色"。究其缘由，释迦牟尼在成佛前，以菩萨行、王子相示人的时候，就是"璎珞庄严身"的。菩萨常以璎珞佩饰，显示佛法庄严，并可以接受以璎珞进奉的供养，在佛经中有多处记载。《法华经普门品》中记载了对观世音菩萨的供奉："解颈众宝珠璎珞，价值百千两金而以与之。"《地藏菩萨本愿经》中也写道："何况见闻菩萨，以诸香华、衣服、饮食、宝贝、璎珞，布施供养，所获功德福利，无量无边。"

用以制作璎珞的材质，是世间各种珍贵的珠玉宝物。《维摩诘经讲经文》中形容："整百宝之头冠，动八珍之璎珞"。《妙法莲华经》中则详细指出了制作璎珞用"金、银、琉璃、砗磲、玛瑙、真珠（即珍珠）、玫瑰七宝，合成众华璎珞"。璎珞的造型通常是以一个金属项圈为基础，在项圈的周围悬挂各种珠宝玉石串饰，主要用来装饰颈部，有的璎珞从项圈处分出长垂下来的串饰一直垂至胸前，有的甚至垂到足踝，环绕周身，呈现一派庄严气象。画工在描绘这些饰物的时候，运用精准细腻的描绘手法，不仅表现出饰物的造型、纹样，还体现出金银珠玉的质感和雕錾镶嵌的工艺。

原本为佛教菩萨严饰其身的璎珞，逐渐也进入世俗女性的生活中，作为一种华贵美丽的装饰。在历代优美的诗词和小说等文学作品中，对璎珞的描写屡见不鲜。如"十万宝珠璎珞、带风垂""满身璎珞鸣珂佩""璎珞珠垂缕""错落珍珠与璎珞""百金砗磲作璎珞""璎珞涂金四面匀""真珠璎珞黄金缕""璎珞衬仙裳"等等。著名的古典文学名作《红楼梦》中也写到过璎珞，在第八回"贾宝玉奇缘识金锁 薛宝钗巧合认通灵"中便写道："（薛宝钗）从里面大红袄儿上将那珠宝晶莹，黄金灿烂的璎珞摘出来。"在描写王熙凤的装扮中，写她"打扮与众姑娘不同，彩绣辉煌，恍若神妃仙子：头上带着金丝八宝攒珠髻，绾着朝阳五凤挂珠钗，项上带着赤金盘螭璎珞圈……"在以上这些文学描写中，我们可以了解到，璎珞的装饰效果华美而富丽，佩戴璎珞不仅增加服饰之美，而且是身份和地位高贵的象征。

在历代敦煌壁画和彩塑中，璎珞的具体造型被真实而细致地描绘和塑造出来，让我们可以窥见历代璎珞佩饰的样式、风格和特色。早期（北凉、北魏、西魏）的菩萨璎珞佩饰较为简洁，一般颈部围一条宽带

饰，以等距方格分割，格中装饰小花朵造型，下垂的垂饰为单条，装饰较少，长度也较短。隋到初唐的璎珞造型开始丰富，出现了多条垂饰，层次复杂，装饰的花纹也变得繁复了，但整体造型还是保持了秀丽简练的风格。盛唐、中唐、晚唐的璎珞，造型异彩纷呈，工艺丰富精美。累累垂垂的珠玉串饰，黄金錾镂的项圈和垂挂，长短不一、形态各异、尽显华美。五代、宋、西夏、元时的璎珞佩饰，还融入了吐蕃、回鹘、蒙古等少数民族佩饰装饰的一些材料、工艺和风格特点。

敦煌壁画中佩饰的形象资料，对今天的首饰设计有着重要的参考作用，也让我们得以饱览中国传统佩饰的美感，充分认识它们的艺术价值和文化价值。

高 阳

2018 9 28

凡例

1 左右页码　　　　　　　0 0 0

2 诗词描红

描红

诗词内容

3 诗词内容

4 洞窟朝代　　　　　　　北凉

5 洞窟窟号　　　　　　　275

6 诗词出处　　　　　　　三国·曹植·《美女篇》

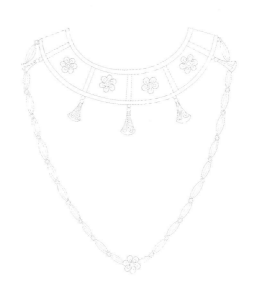

7 唯美线描

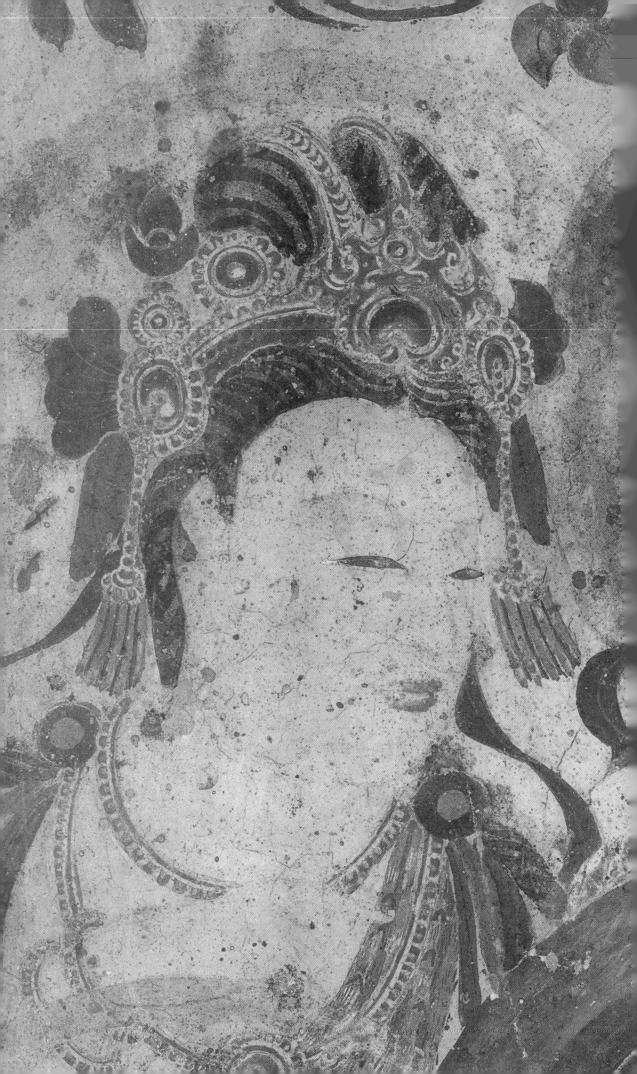

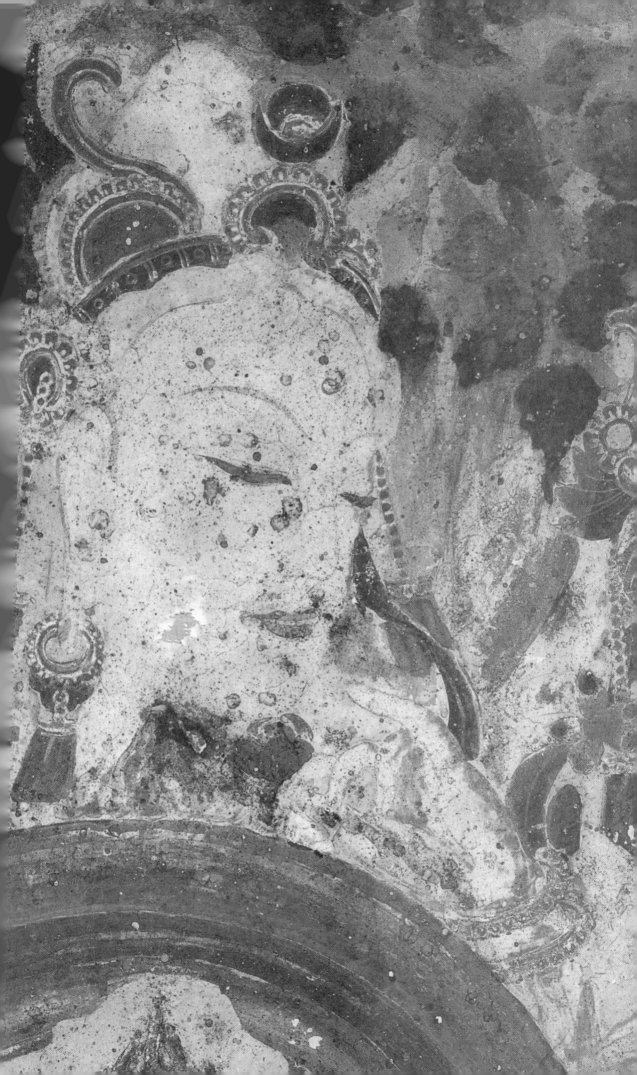

心

绘

明珠交玉体

珊瑚间木难

罗衣何飘飘

轻裾随风还

明珠交玉体
珊瑚间木难
罗衣何飘飘
轻裾随风还

魏晋·曹植·《美女篇》

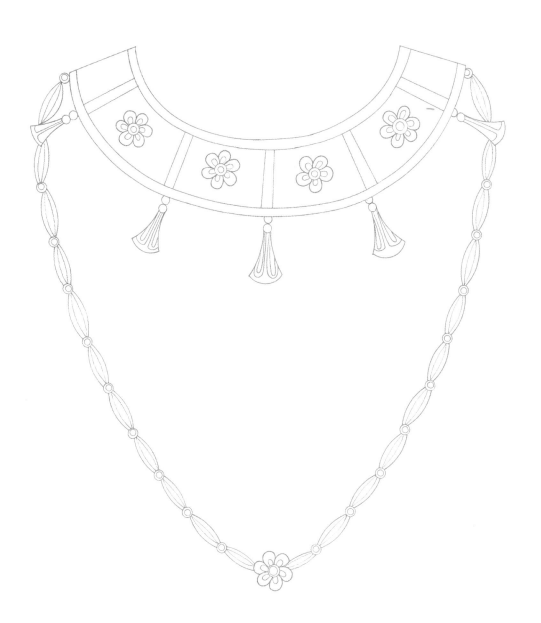

画图省识春风面
环佩空归夜月魂

画图省识春风面
环佩空归夜月魂

唐 · 杜甫 · 《咏怀古迹 其三》

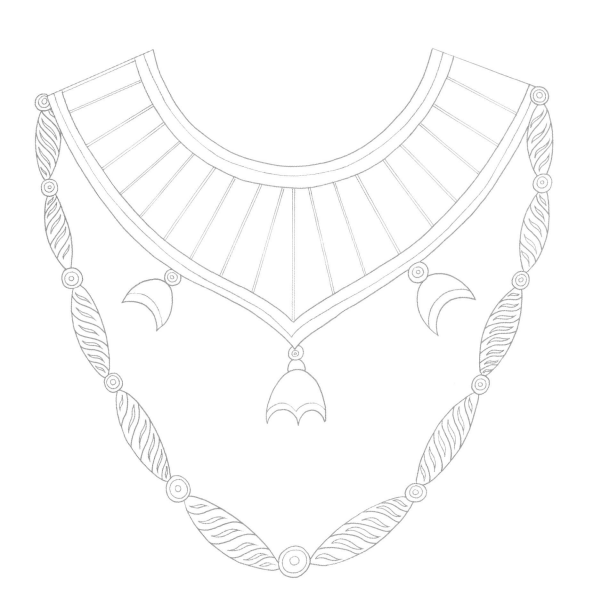

天雨曼陀罗花深没膝
四十千真珠璎珞堆高楼

天雨曼陀罗花深没膝
四十千真珠璎珞堆高楼

唐·卢仝·《观放鱼歌》

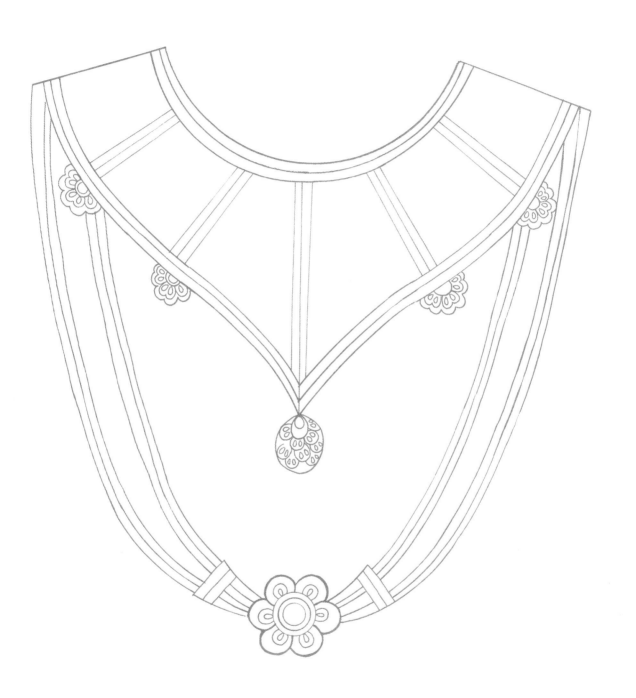

抽簪脱钏解环佩

堆金叠玉光青荧

抽簪脱钏解环佩
堆金叠玉光青荧

唐·韩愈·《华山女》

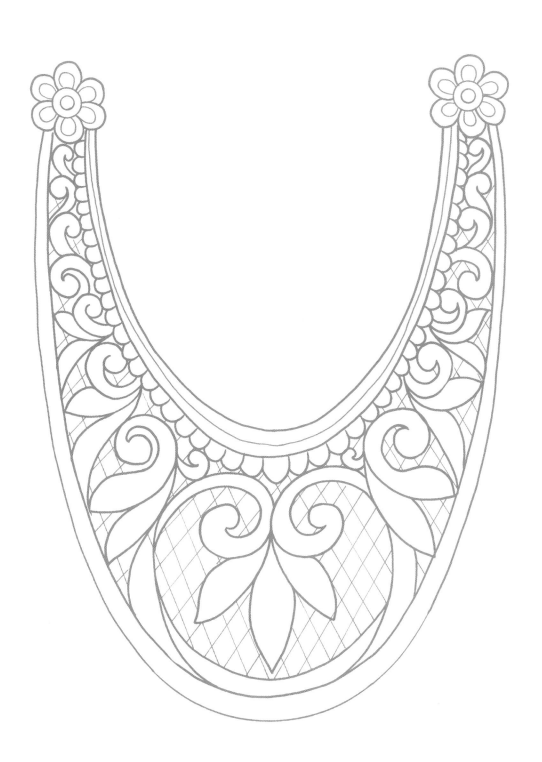

皎洁圆明内外通

清光似照水晶宫

只缘一点玷相秽

不得终宵在掌中

皎洁圆明内外通
清光似照水晶宫
只缘一点玷相秽
不得终宵在掌中

唐·薛涛·《十离诗·珠离掌》

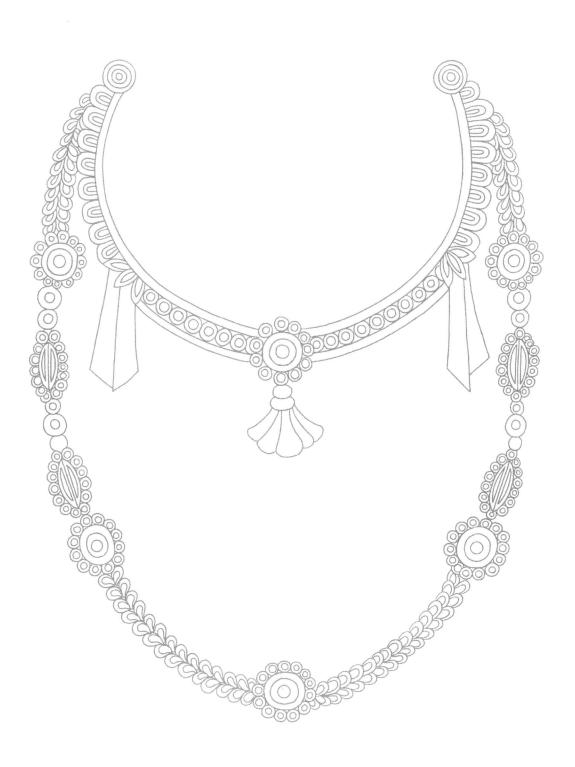

沧海月明珠有泪

蓝田日暖玉生烟

沧海月明珠有泪
蓝田日暖玉生烟

唐·李商隐·《锦瑟》

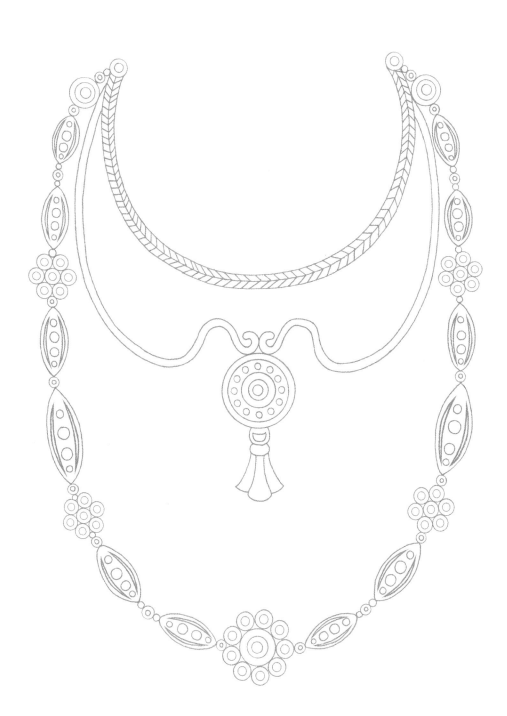

一夕小敷山下梦
水如环珮月如襟

一夕小敷山下梦
水如环珮月如襟

唐·杜牧·《沈下贤》

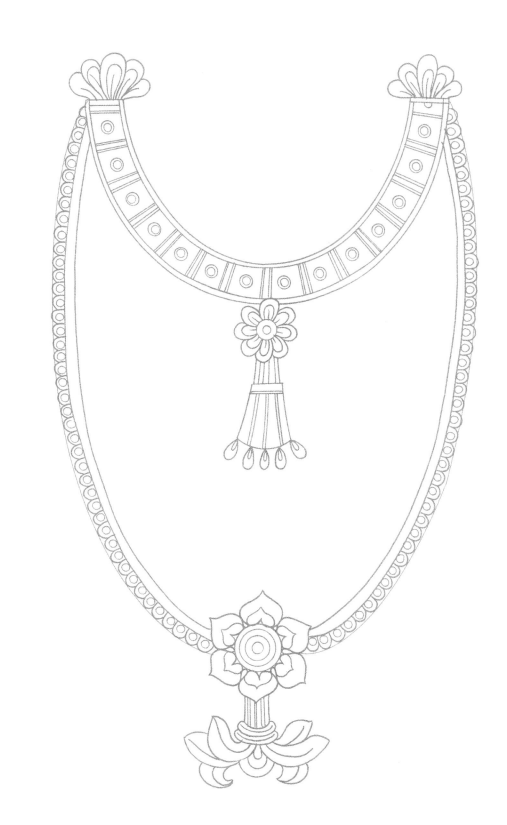

灿 玲 昆 合 彩 形 甘 花
烂 珑 池 浦 逐 随 泉 媚
金 玉 明 夜 灵 舞 宫 望
舆 殿 月 光 蛇 凤 起 风
侧 隈 满 回 转 来 罢 台

灿烂金舆侧
玲珑玉殿隈
昆池明月满
合浦夜光回
彩逐灵蛇转
形随舞凤来
甘泉宫起罢
花媚望风台

唐·李峤·《珠》

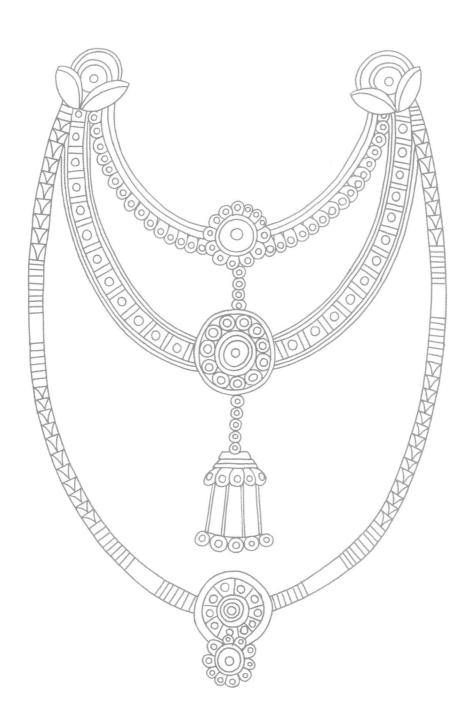

正位开重屋
凌空出火珠
夜来双月满
曙后一星孤

正位开重屋
凌空出火珠
夜来双月满
曙后一星孤

唐·崔曙·《奉试明堂火珠》

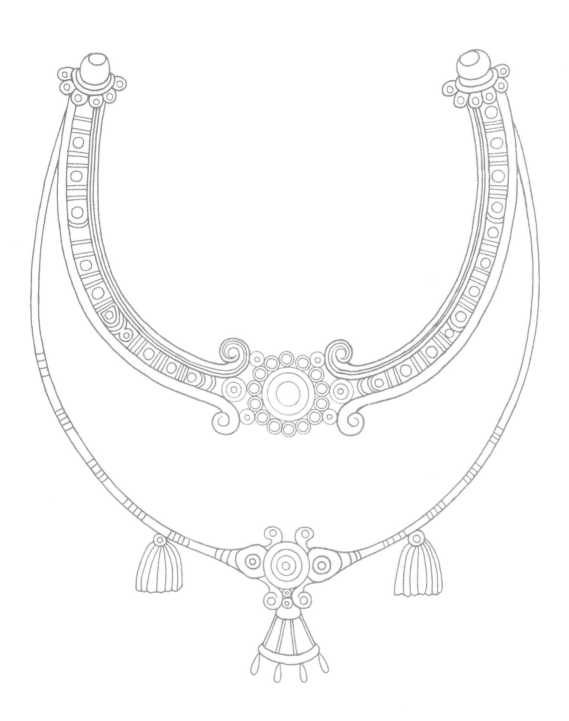

映物随颜色
含空无表里
持来向明月
的皪愁成水

映物随颜色
含空无表里
持来向明月
的皪愁成水

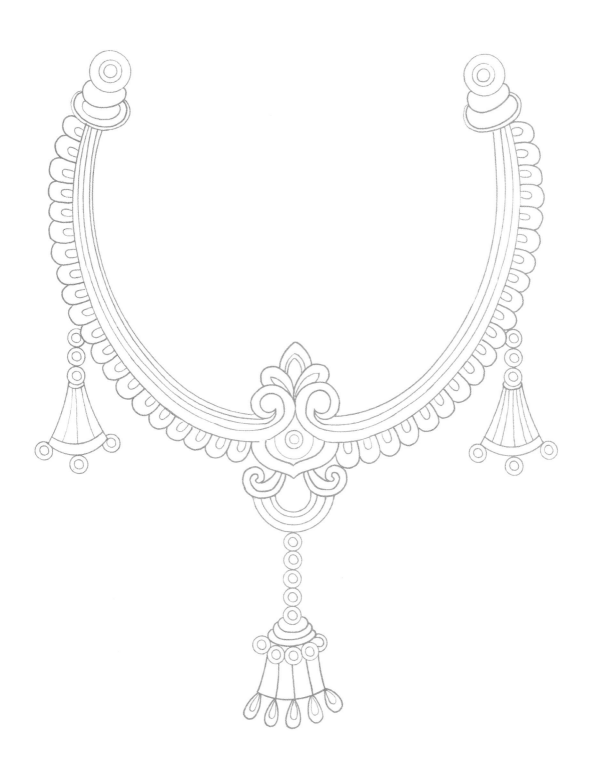

绛树无花叶

非石亦非琼

世人何处得

蓬莱石上生

绛树无花叶
非石亦非琼
世人何处得
蓬莱石上生

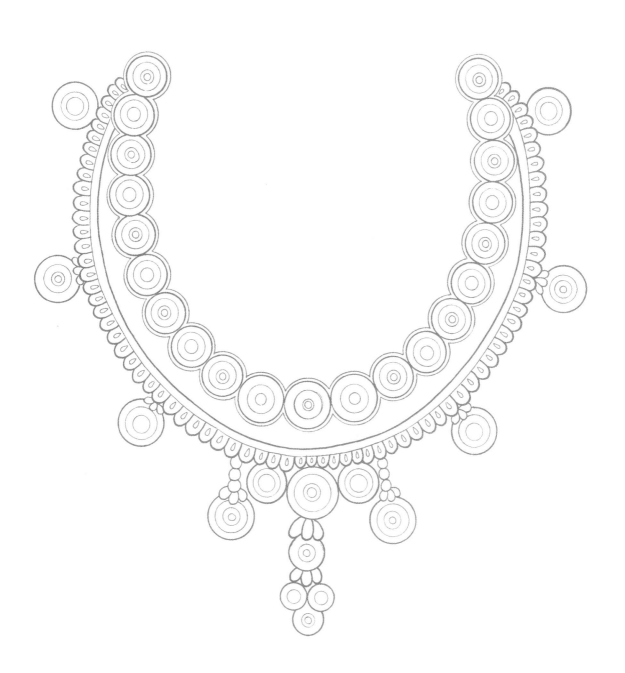

有色同寒冰
无物隔纤尘
象筵看不见
堪将对玉人

有色同寒冰
无物隔纤尘
象筵看不见
堪将对玉人

唐·韦应物·《咏琉璃》

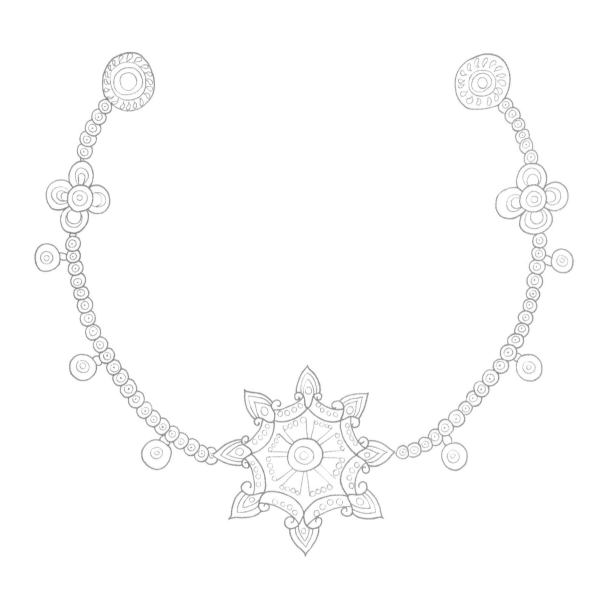

拥霞裾琼珮

真珠璎珞

真珠璎珞

拥霞裾琼珮

宋 · 张元干 ·《瑞鹤仙倚格天峻阁》

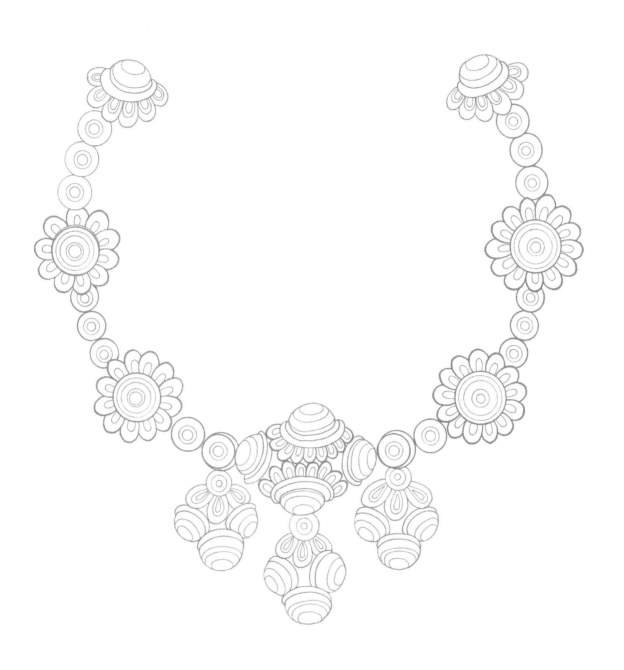

十万宝珠璎珞

带风垂

合欢翠玉新呈瑞

十万宝珠璎珞
带风垂
合欢翠玉新呈瑞

宋·冯时行·《虞美人·东君已了韶华媚》

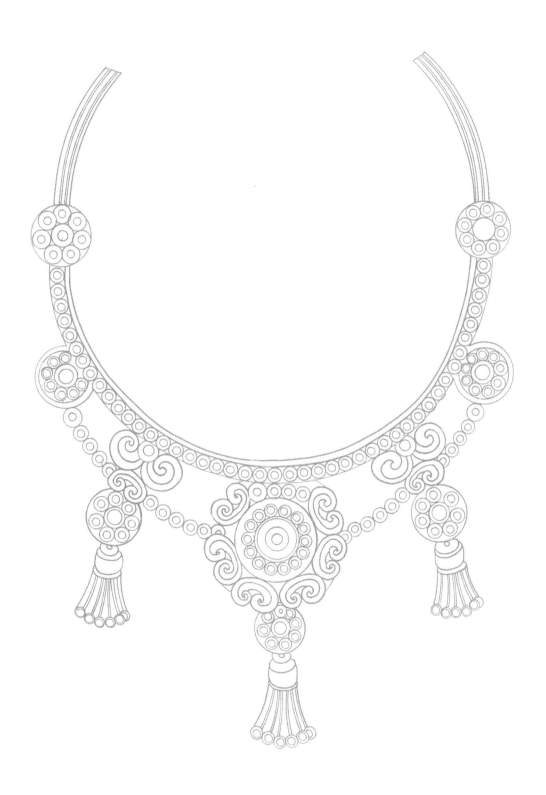

宝璎珞
玉盘盂
娇艳交相映

宝璎珞
玉盘盂
娇艳交相映

宋·侯寘·《蓦山溪·建康郡圃赏芍药》

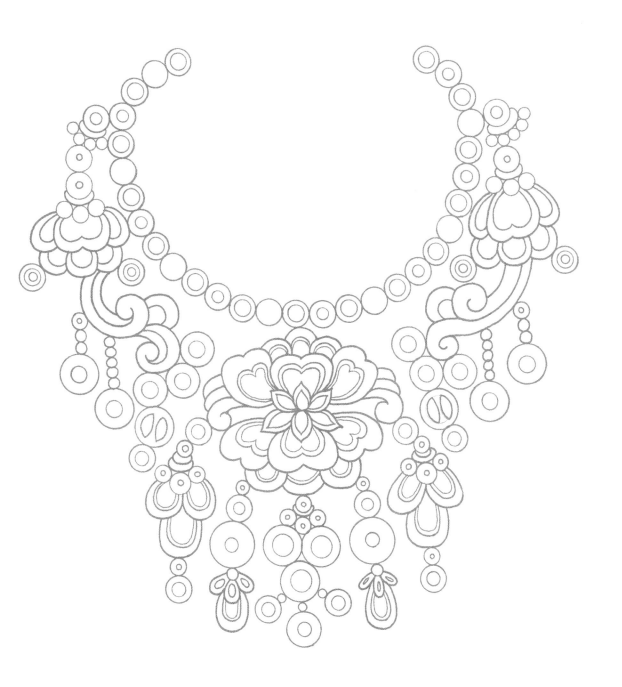

如来变化宣流作

九品一生离五浊

自然身挂珠璎珞

如来变化宣流作
九品一生离五浊
自然身挂珠璎珞

宋·可旻·《渔家傲·碧空》

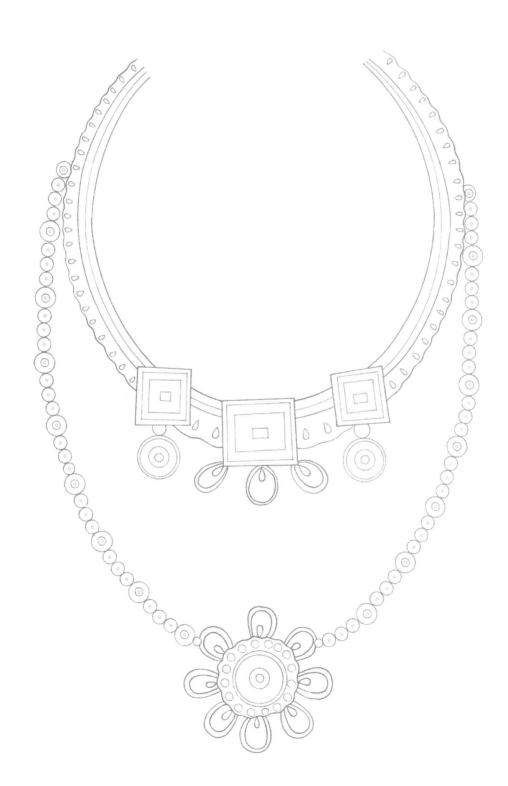

璎珞珠垂缕

看花冠

端容丽服

补陀岩主

璎珞珠垂缕
看花冠
端容丽服
补陀岩主

宋·王迈·《贺新郎·为后村母夫人寿》

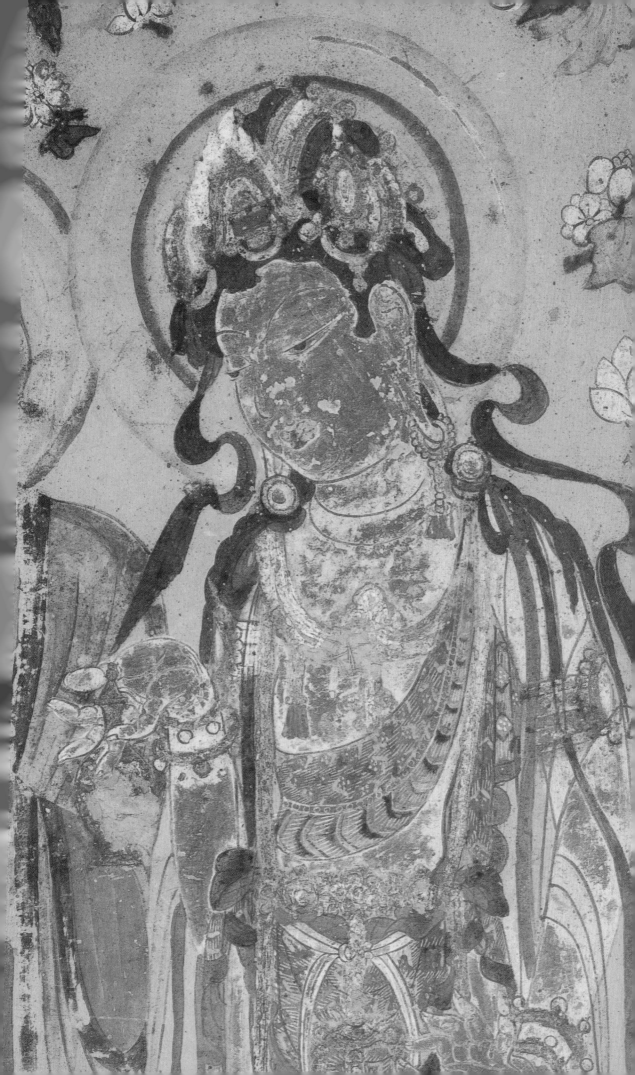

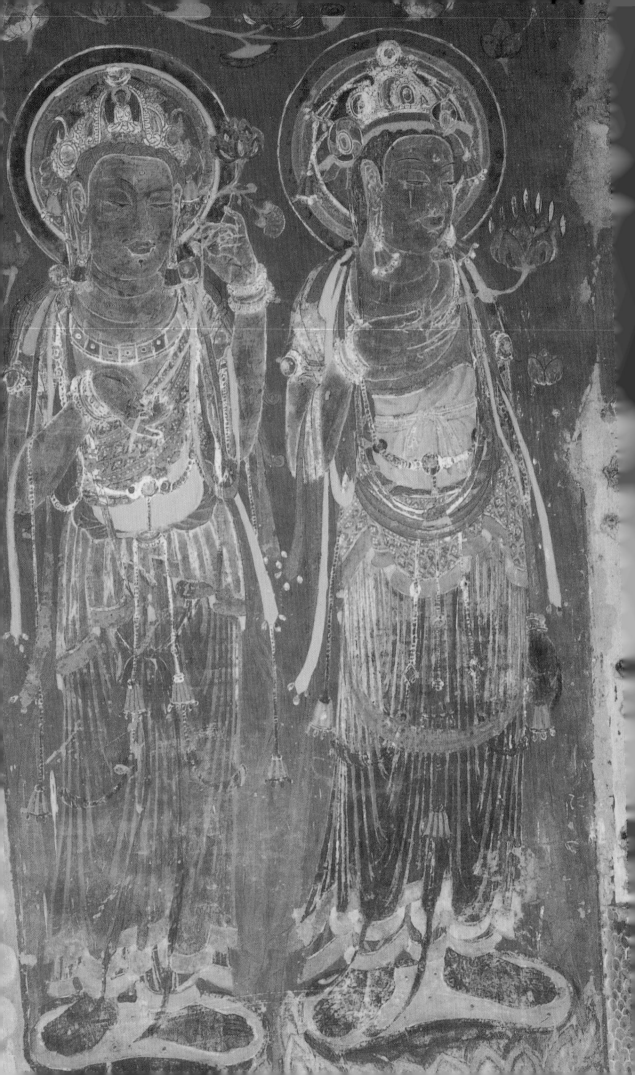

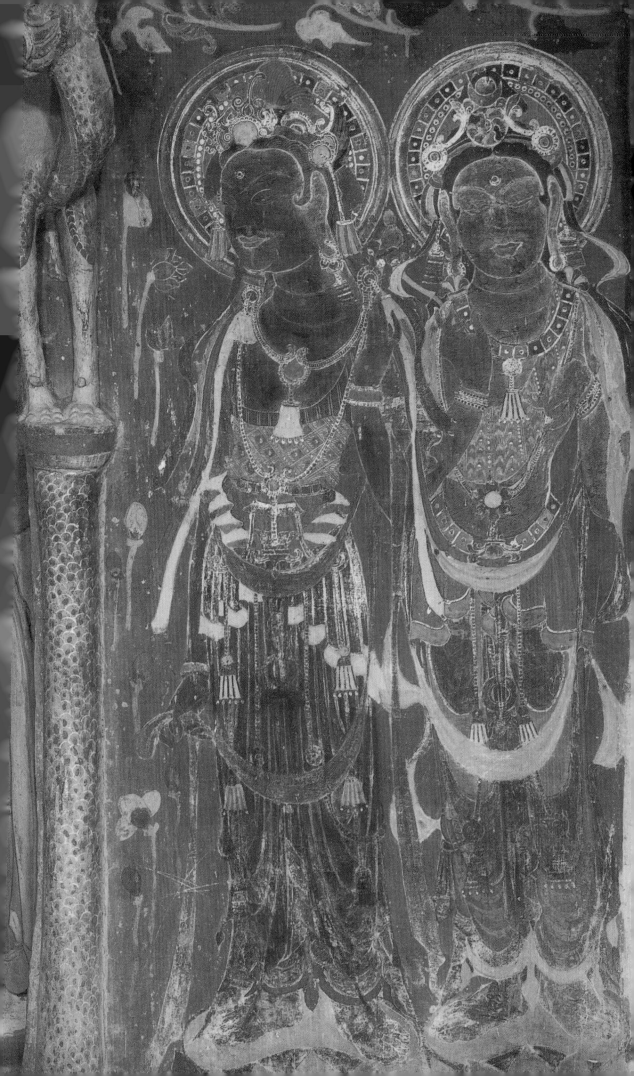

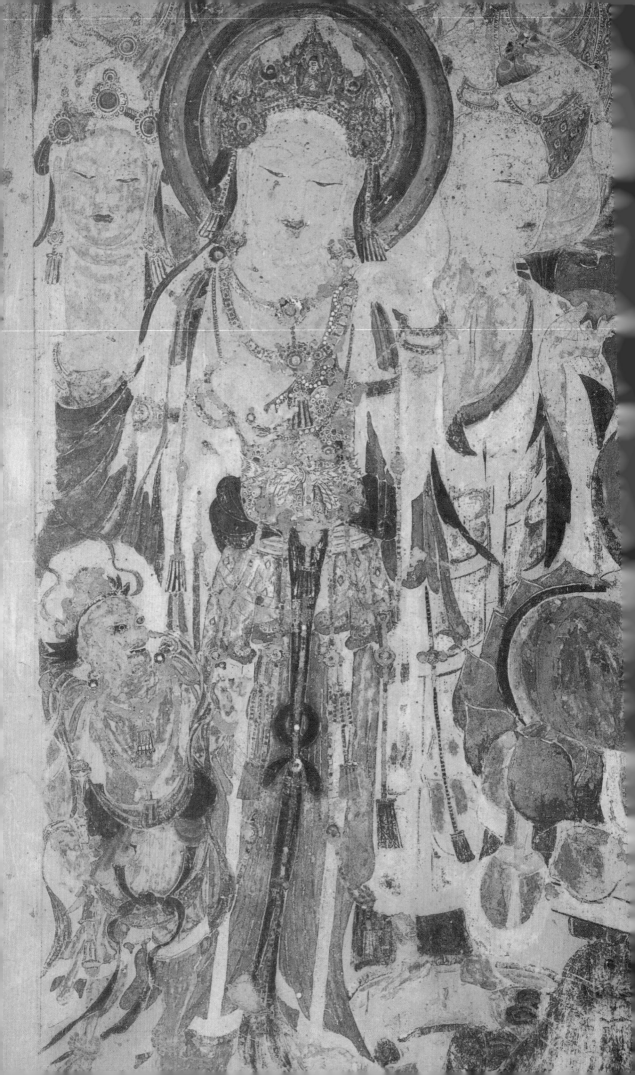

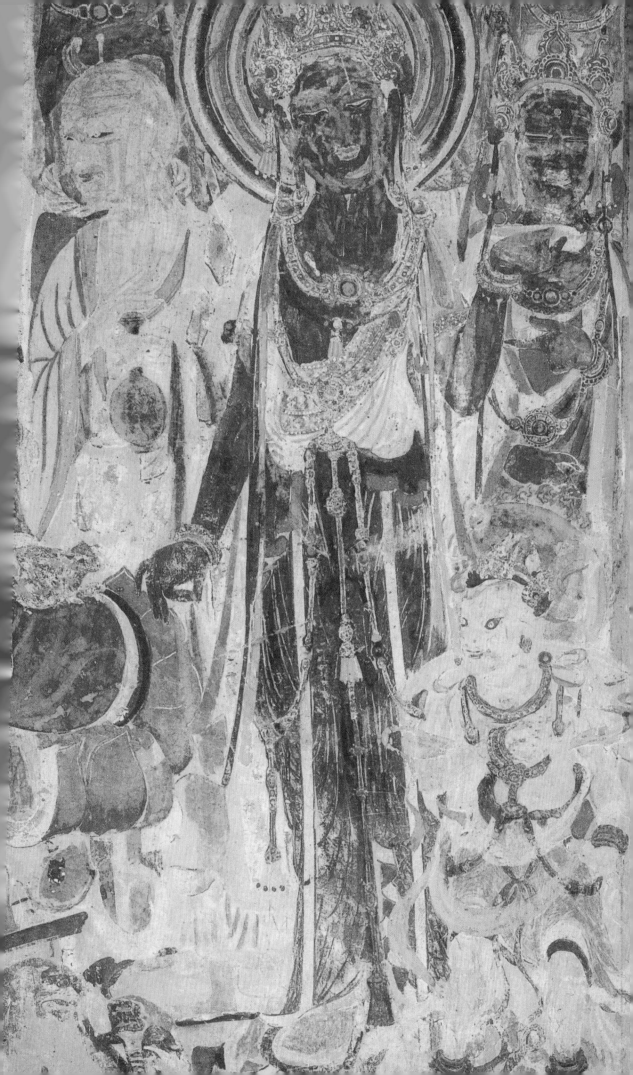

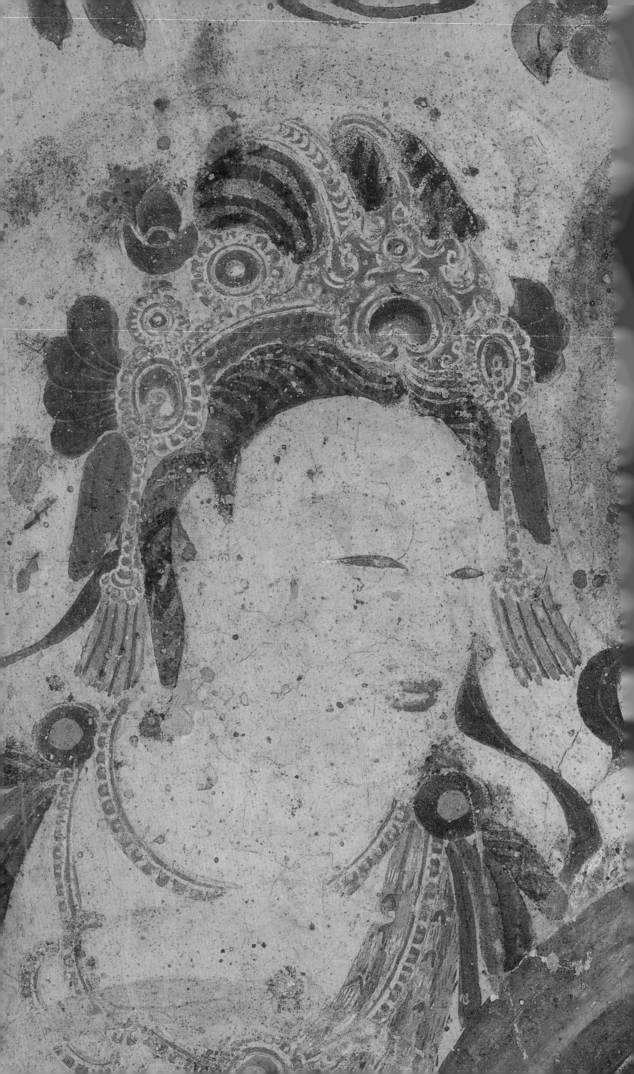

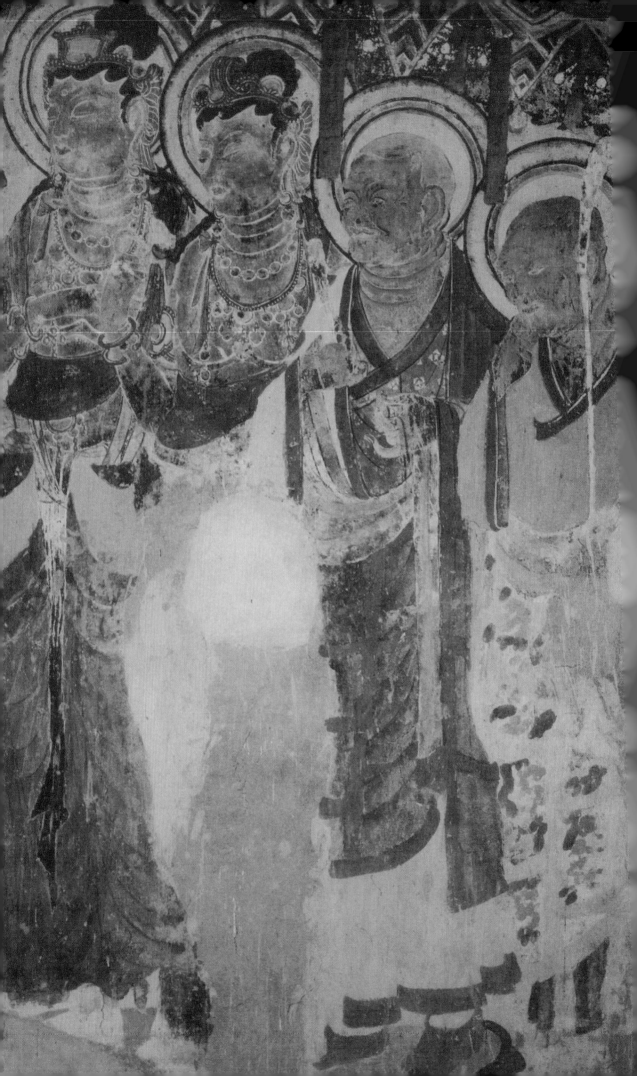

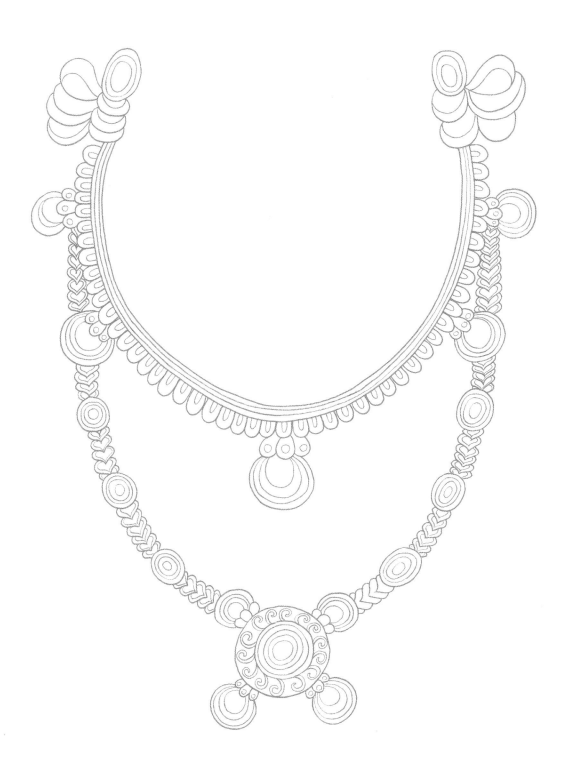

亭下佳人锦绣衣

满身璎珞缀明玑

晚香消歇无寻处

花已飘零露已晞

亭下佳人锦绣衣
满身璎珞缀明玑
晚香消歇无寻处
花已飘零露已晞

宋·苏轼·《和文与可洋川园池三十首 露香亭》

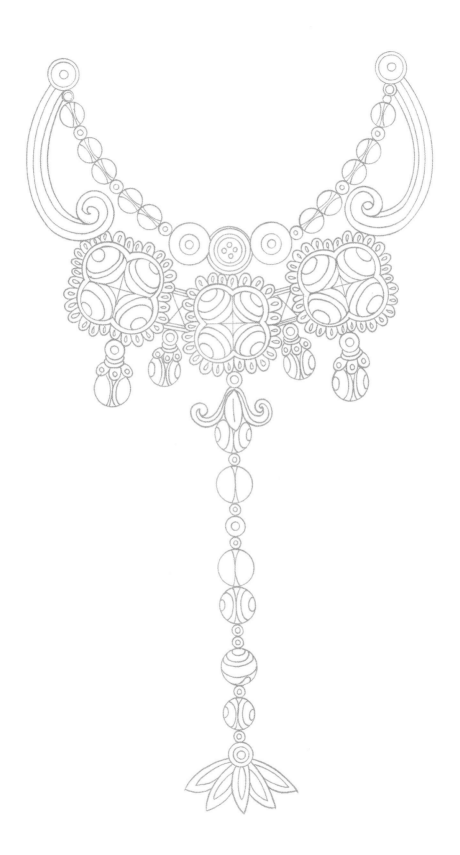

两寺妆成宝璎珞

一枝争看玉盘盂

两寺妆成宝璎珞

一枝争看玉盘盂

宋·苏轼·《玉盘盂》

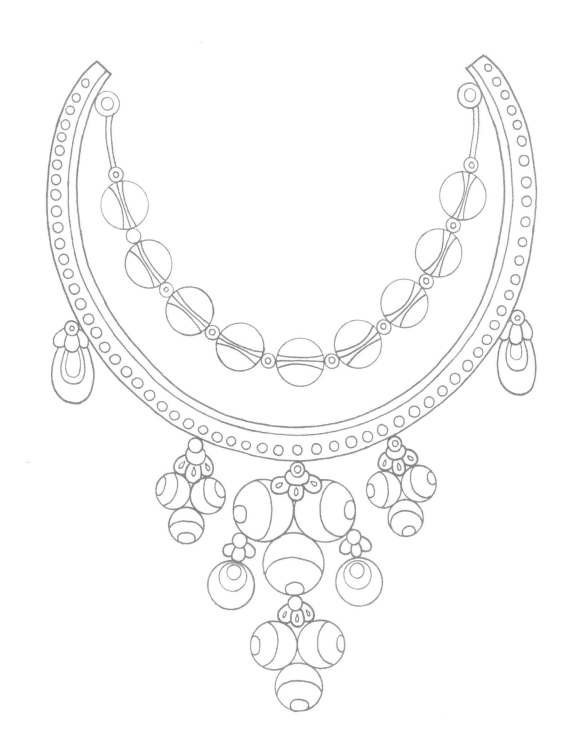

还家拟趁宝璎珞

唤客重乾金屈卮

还家拟趁宝璎珞

唤客重乾金屈卮

宋·陈造·《次陈宰韵》

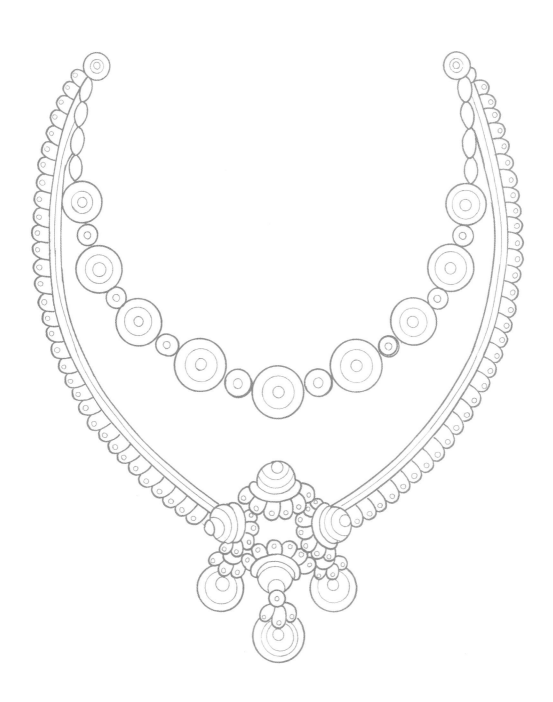

真珠璎珞鸳鸯殿
白玉屏风翡翠帘
晴雨祷祈随感召
香灯炽盛极庄严

真珠璎珞鸳鸯殿
白玉屏风翡翠帘
晴雨祷祈随感召
香灯炽盛极庄严

宋·董嗣杲·《天竺观音》

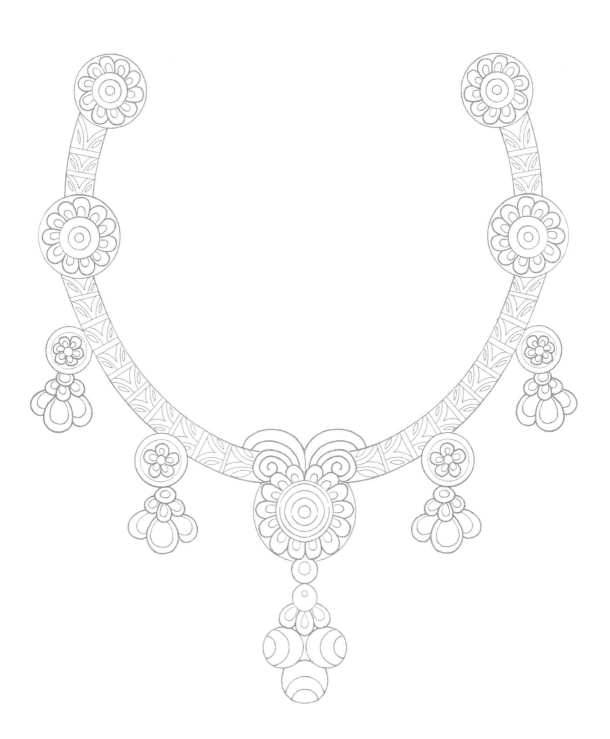

璎珞垂垂萼绿华

光明淡伫自成家

璎珞垂垂萼绿华

光明淡伫自成家

宋·洪咨夔·《次韵茶櫔二绝》

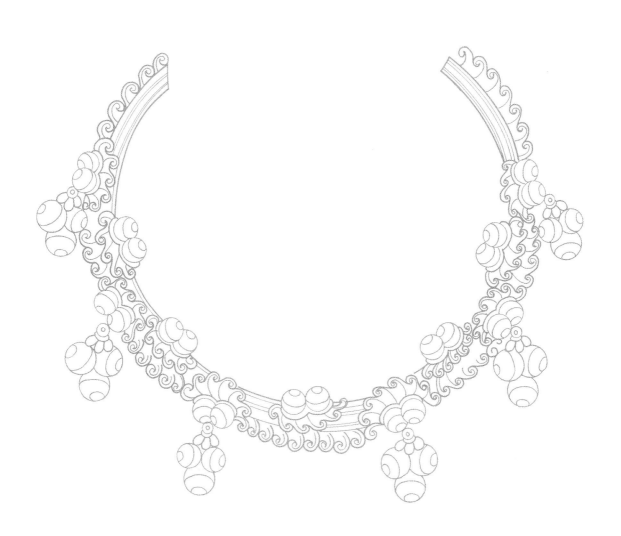

昨夜金仙失璎珞

寒光满地不曾收

昨夜金仙失璎珞

寒光满地不曾收

宋·洪咨夔·《万杉寺散珠亭酌观音泉》

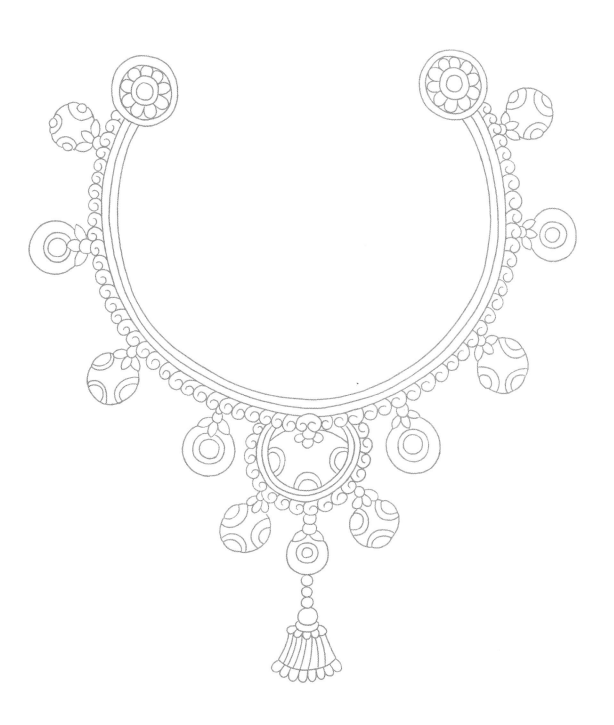

一笑蹑飞虹
毛骨清欲仙
婆娑宝璎珞
放浪玉壶天

一笑蹑飞虹
毛骨清欲仙
婆娑宝璎珞
放浪玉壶天

宋·李长庚·《长庚绍兴十九年七月十九日尝游阳华后十有二》

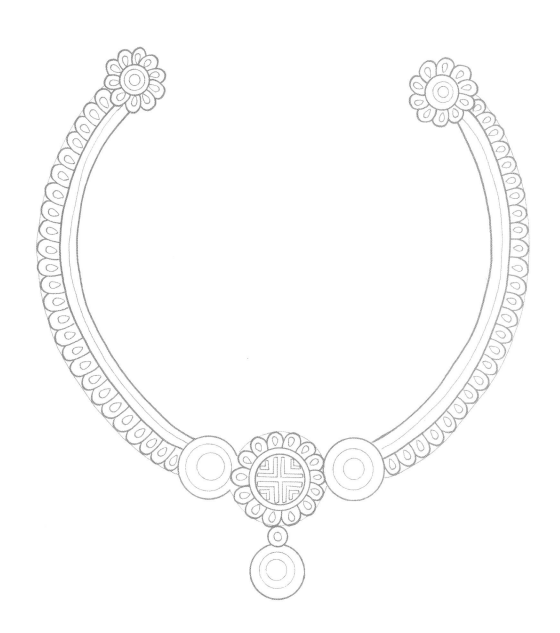

顶戴阿弥

不假花冠之累累

肩披藕丝

不必璎珞之垂垂

顶戴阿弥
不假花冠之累累
肩披藕丝
不必璎珞之垂垂

宋·释心月·《藕丝观音赞》

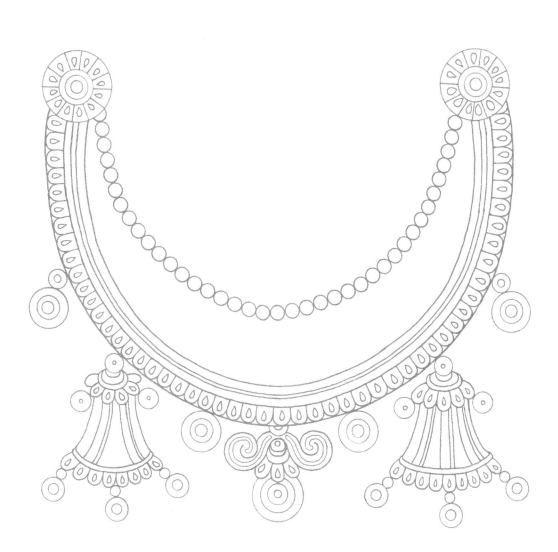

妙觉慈生主

身云莹碧霞

光轮停夜月

璎珞缀千花

妙觉慈生主
身云莹碧霞
光轮停夜月
璎珞缀千花

宋·释彦泯·《圆相观音菩萨瑞像颂》

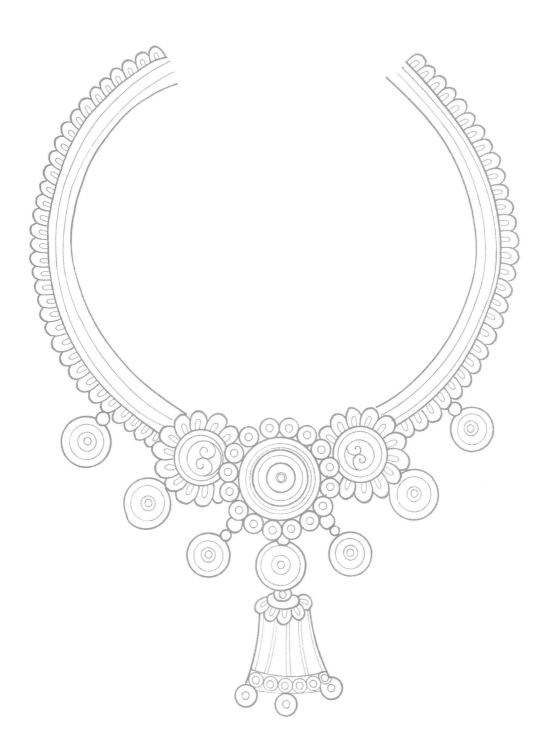

轮拂璎珞
种种所执
凡所执者
俱非有相

轮拂璎珞
种种所执
凡所执者
俱非有相

宋·岳珂·《米元章书山谷大悲灯赞帖赞》

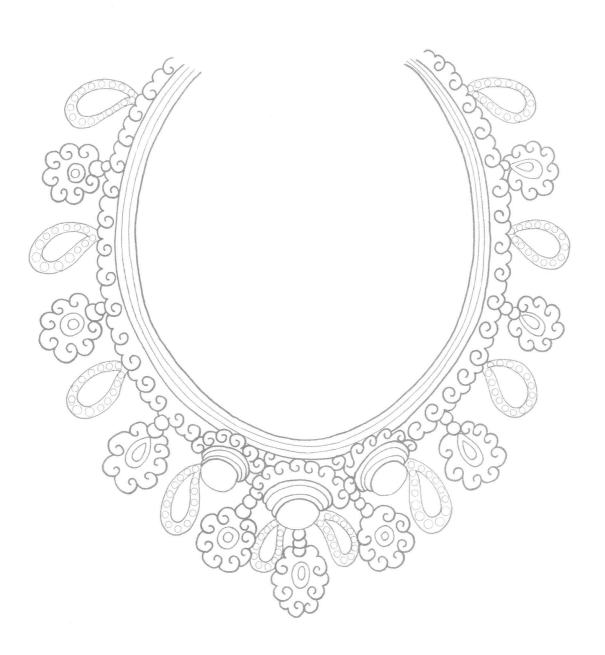

旌旗不动弓矢闲

百金碎碟作璎珞

旌旗不动弓矢闲

百金碎碟作璎珞

宋·释宝昙·《登石头城》

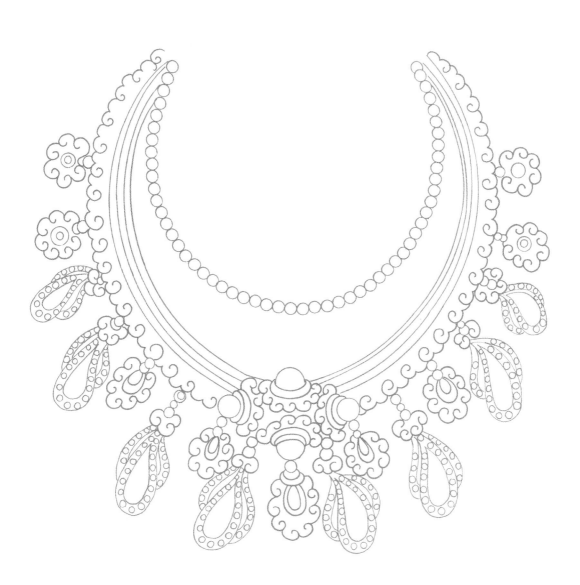

璎珞聚中腾瑞色

花鬘影里夺芳春

璎珞聚中腾瑞色
花鬘影里夺芳春

宋·释重显·《三宝赞其一·佛宝》

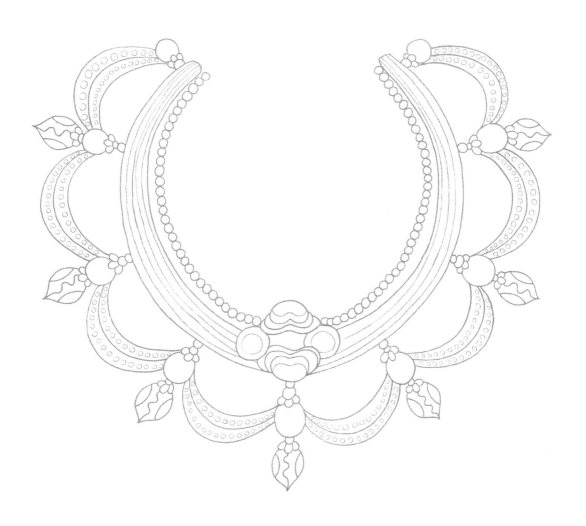

步摇翘玉中心整
璎珞涂金四面匀

步摇翘玉中心整
璎珞涂金四面匀

宋 · 周必大 · 《次韵廷秀待制玉蕊》

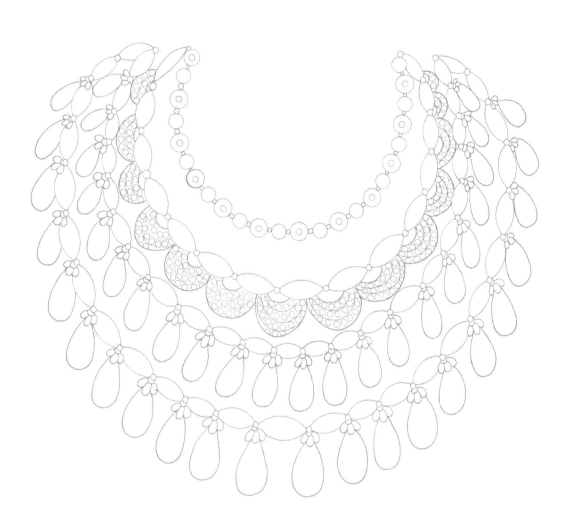

舞衣叠翡翠

海月挂珊瑚

香满流苏幄

相迎问醉无

舞衣叠翡翠
海月挂珊瑚
香满流苏幄
相迎问醉无

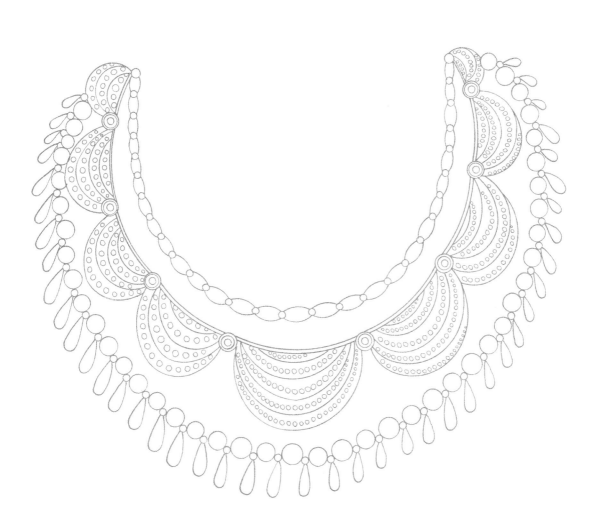

环佩青衣
盈盈素靥
临风无限清幽

环佩青衣
盈盈素靥
临风无限清幽

宋·柳永·《满庭芳·茉莉花》

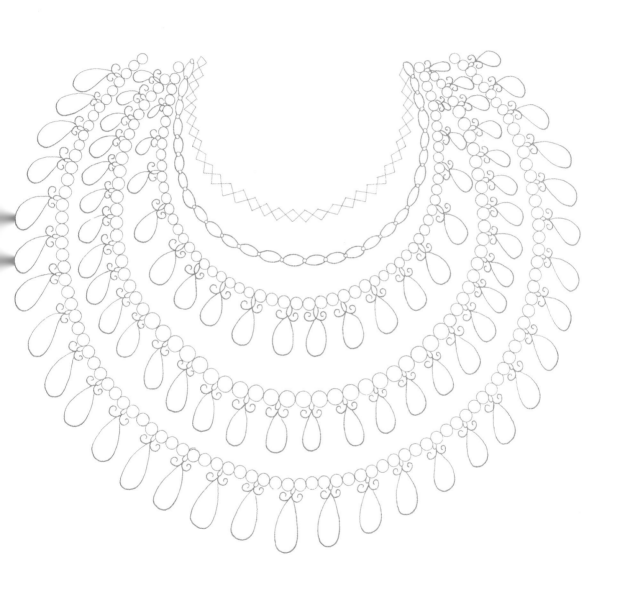

凡圣皆由心所作

难描邈

华台宝座珠璎珞

凡圣皆由心所作

难描邈

华台宝座珠璎珞

元·梵琦·《渔家傲·西方乐》

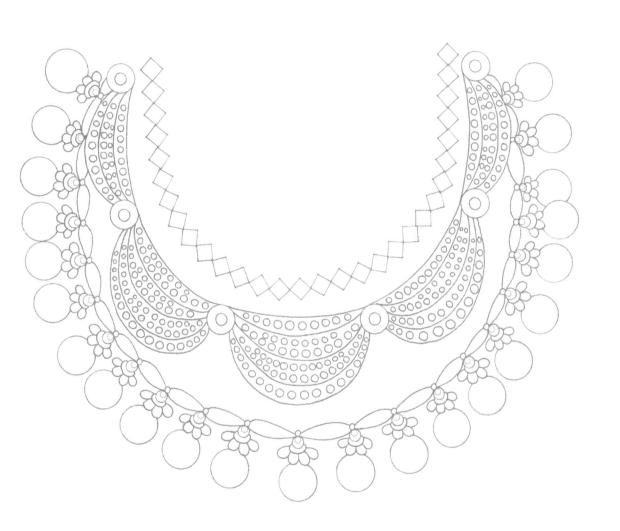

脱体殊清净
含晖更焜煌
袈裟笼瑞霭
璎珞衬仙裳

脱体殊清净
含晖更焜煌
袈裟笼瑞霭
璎珞衬仙裳

元·梵琦·《怀净土百韵诗》

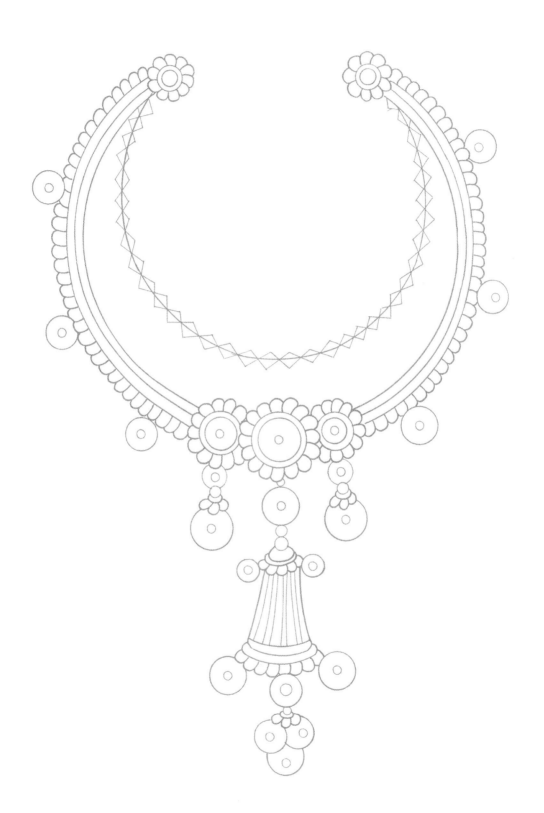

听说西方无量乐
琉璃田地金城郭
翡翠鲜明珠磊落
莲披萼

听说西方无量乐
琉璃田地金城郭
翡翠鲜明珠磊落
莲披萼

元·梵琦·《渔家傲》

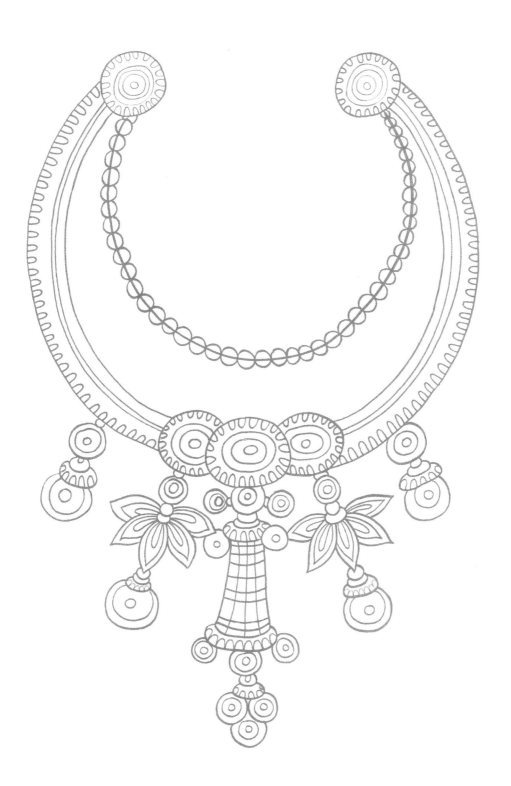

真珠璎珞黄金缕
十六妖娥出禁御
满围香玉逞腰肢
一派歌云随掌股

真珠璎珞黄金缕
十六妖娥出禁御
满围香玉逞腰肢
一派歌云随掌股

明·瞿佑·《天魔舞》

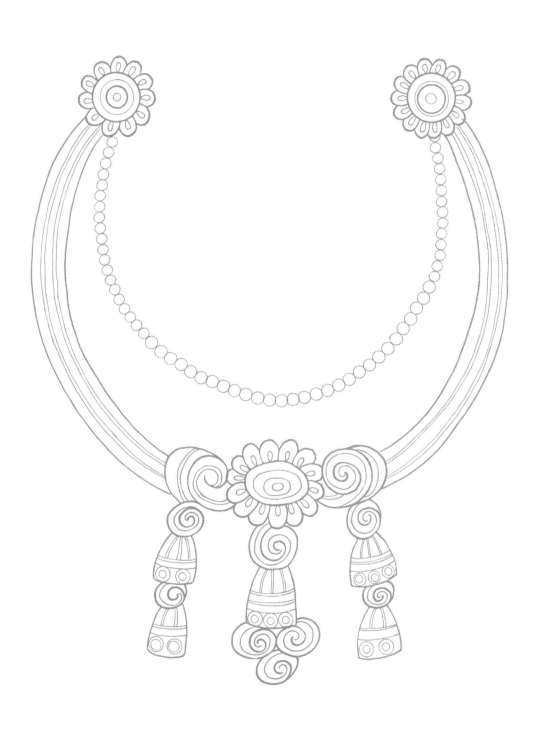

天冠璎珞现重重
风送潮声入梵钟
但愿人心如水月
何愁不得睹金容

天冠璎珞现重重
风送潮声入梵钟
但愿人心如水月
何愁不得睹金容

明·沈天孙·《礼观音大士二首和湘灵》

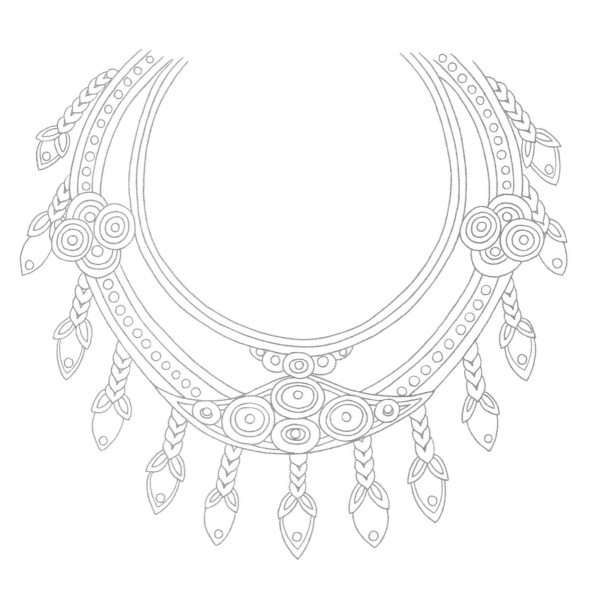

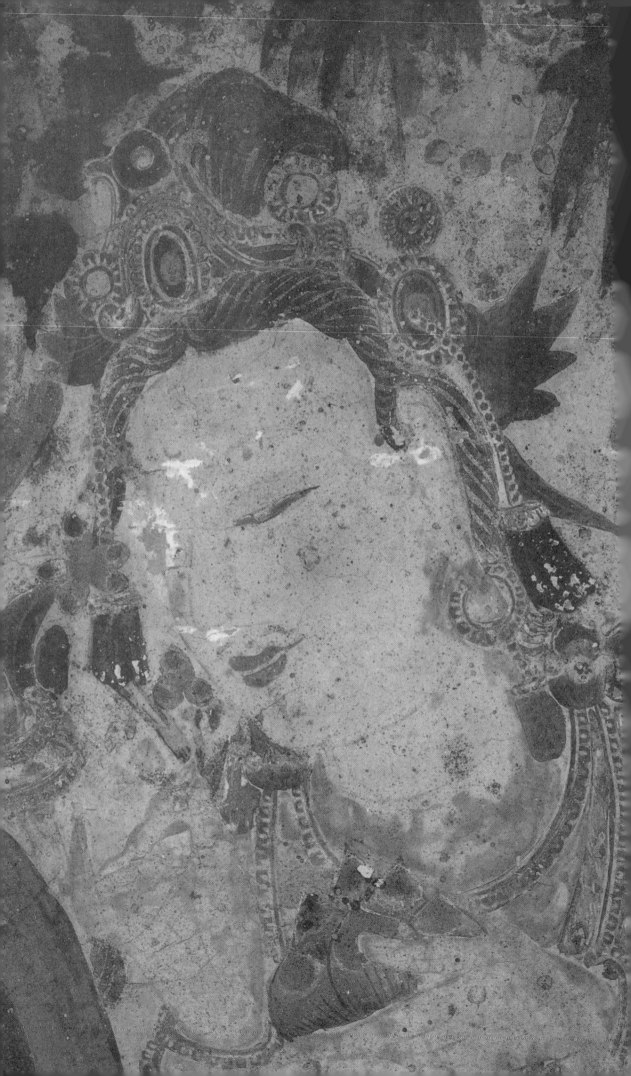

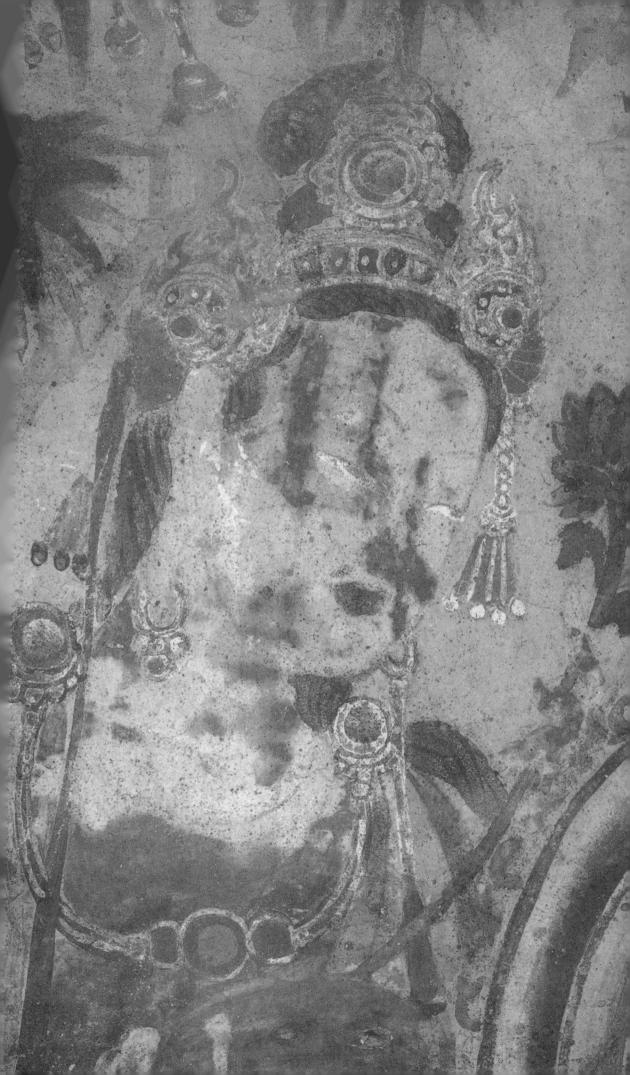

目 录

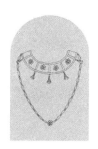

003 / P

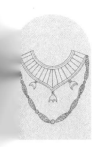
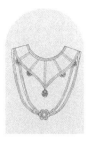
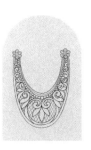

005 / P 007 / P 009 / P

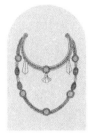
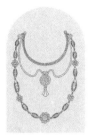
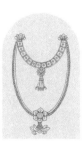

011 / P 013 / P 015 / P

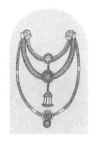
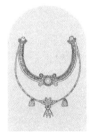
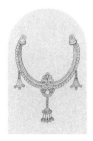

017 / P 019 / P 021 / P

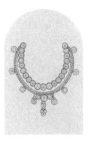
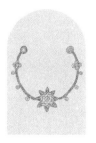
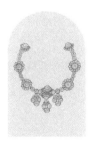

023 / P 025 / P 027 / P

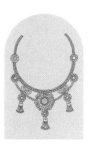

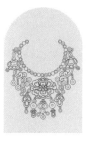
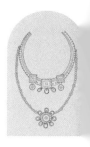

029 / P 031 / P 033 / P

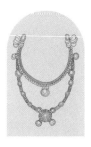
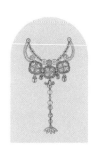
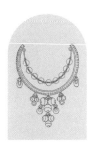

035 / P 037 / P 039 / P

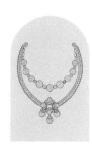
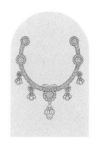
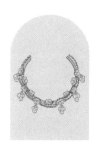

041 / P 043 / P 045 / P

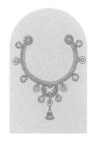
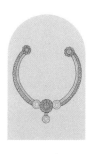
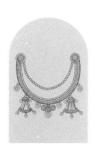

047 / P 049 / P 051 / P

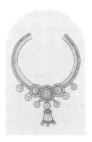

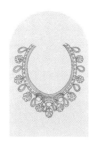
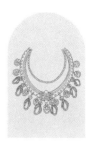

053 / P 055 / P 057 / P

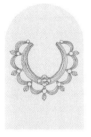
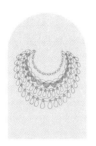
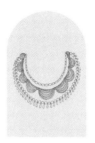

059 / P 061 / P 063 / P

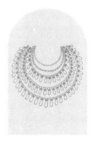
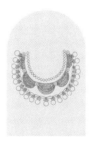
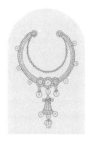

065 / P 067 / P 069 / P

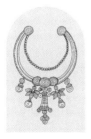
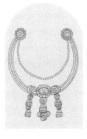
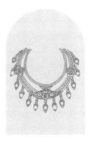

071 / P 073 / P 075 / P

图书在版编目(CIP)数据

敦煌绘 菩提心:唯美线描习本.佩饰 / 高阳著
. -- 北京 : 中国水利水电出版社,2019.1
ISBN 978-7-5170-7242-3

Ⅰ.①敦… Ⅱ.①高… Ⅲ.①敦煌壁画—白描—国画
技法 Ⅳ.①J212.1

中国版本图书馆CIP数据核字(2018)第289420号

内容提要

敦煌艺术是世界文化遗产,更是世所罕见的艺术瑰宝。

该系列书中供读者线描练习的画作,为敦煌莫高窟壁画中精选出的历朝历代各类装饰图案精品。由专业画师依据原壁画图案整理并准确绘制。读者可使用各种画笔,通过亲手尝试描摹这些图案,去感受敦煌艺术的魅力,了解中国传统文化艺术。每本书还结合主题内容配有诗文,读者可以一边欣赏画面,一边吟诵相配的优美诗句,感受不一样的意境。相信随着线条的流转,你会在描绘中感受到敦煌的艺术魅力,抛开繁忙、紧张、快节奏的现代社会生活,仍可享受到闲适优雅的古意,获得身心的放松。

本书主题为敦煌壁画中的人物佩饰,在敦煌壁画和彩塑所表现的众多佛教人物形象中,菩萨的造型最为端严秀丽,服饰和佩饰也非常华美精致。菩萨身上披挂的佩饰称为璎珞。在历代敦煌壁画和彩塑中,璎珞的具体造型被真实而细致地描绘和塑造出来,让我们可以窥见历代璎珞佩饰的样式、风格和特色,也得以饱览中国传统佩饰的美感,充分认识它们的艺术价值和文化价值。

策划编辑	淡智慧 刘佼
	dhh@waterpub.com.cn
责任编辑	刘佼
书籍设计	王鹏
书 名	敦煌绘·菩提心 唯美线描习本 佩饰
	DUNHUANG HUI·PUTI XIN
	XIANMIAO XIBEN PEISHI
作 者	高 阳 著
绘 图	高阳 / 董昊旻 / 刘 敏 / 许恒硕 / 要 晖
出版发行	中国水利水电出版社(北京市海淀区玉渊潭南路1号D座 100038)
网 址	www.waterpub.com.cn
E - mail	sales@waterpub.com.cn
电 话	(010) 68367658(营销中心)
经 售	北京科水图书销售中心(零售)
	(010) 88383994 / 63202643 / 68545874
	全国各地新华书店和相关出版物销售网点
印 刷	北京印匠彩色印刷有限公司
规 格	186mm×285mm 大 16 开本 6 印张 71 千字 4 插页
版 次	2019年1月第1版 2019年1月第1次印刷
定 价	45.00 元

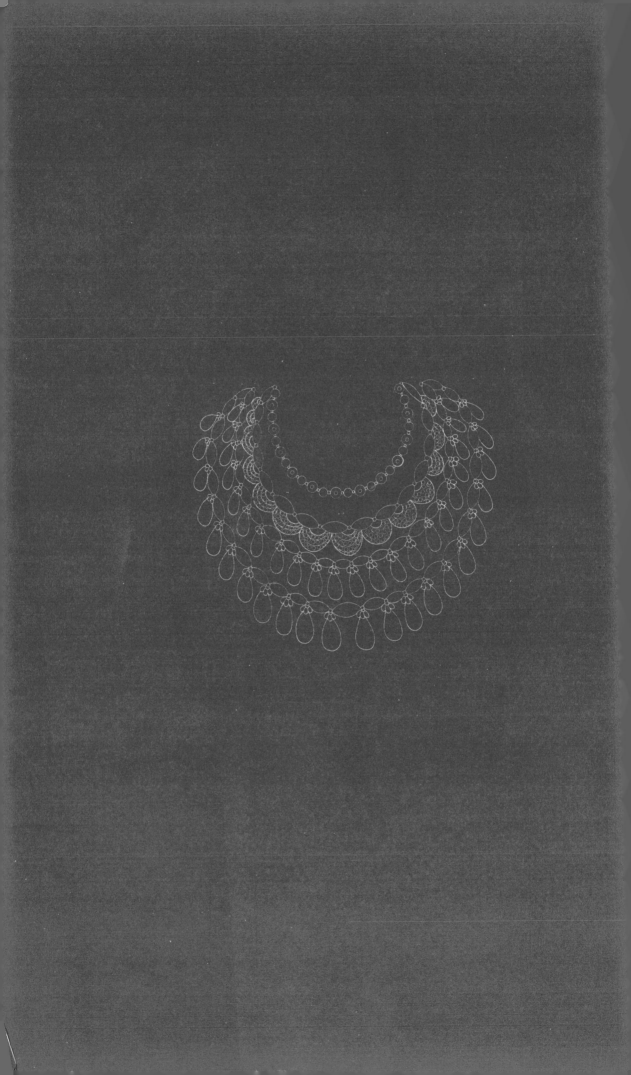